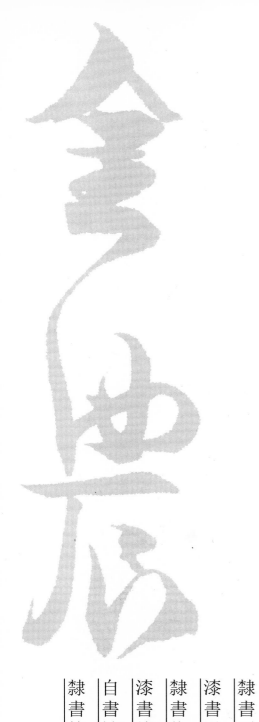

U0100802

目次

金農的漆書面貌之獨特揚州八怪的群

體中亦無與比肩者足可謂怪中怪曲於

漆書愈近成為他書法的標籤化若他書法

如金向買注季到了般大為膾炙本册

肯意醫擇多元量不嘗見的書稿信札

我們從中可以一窺其作為幸人的一面也

其或癡連於荊悸悖之餘或近乎乞

討地向朋友借盤盤費永或狼狽地向別人

推销自己的作品等等 如果说漆书是他极

力宣传自己的一种表现那末这些日常

书札就是毫无顾忌他 由此我们在探求乃

出风格的成因时或许会在了解以及全面深

入同时考我们自我风格的思致以此会有

重要的现实意义 等等

幽兰之草十一

丁酉春月於鲁迅
美术学院

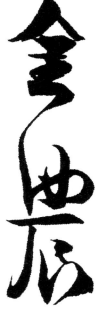

金農

翰墨聚珍

劉元飛／編著

金農的漆書面貌之獨特，揚州八怪的群體中亦無比肩者，足可謂『怪中怪』。由於漆書幾近成爲他書法的標籤化，對他書法的全面關注受到了較大局限性。本冊有意選輯其大量不常見的書稿、信札，我們從中可以一窺其作爲常人的一面，如其或癡迷於鬥蟋蟀之樂，或近乎乞討地向朋友借盤費，亦或狡黠地向別人推銷自己的作品等等。如果説漆書是他極力僞裝自己的一種表現，那麼這些日常書札就是素顏的他。由此我們在探求其書風的成因時，或許會理解的更全面深入，同時對我們自我風格的思考也會有重要的啓發意義。

遜芝草草 丁酉春月於魯迅美術學院

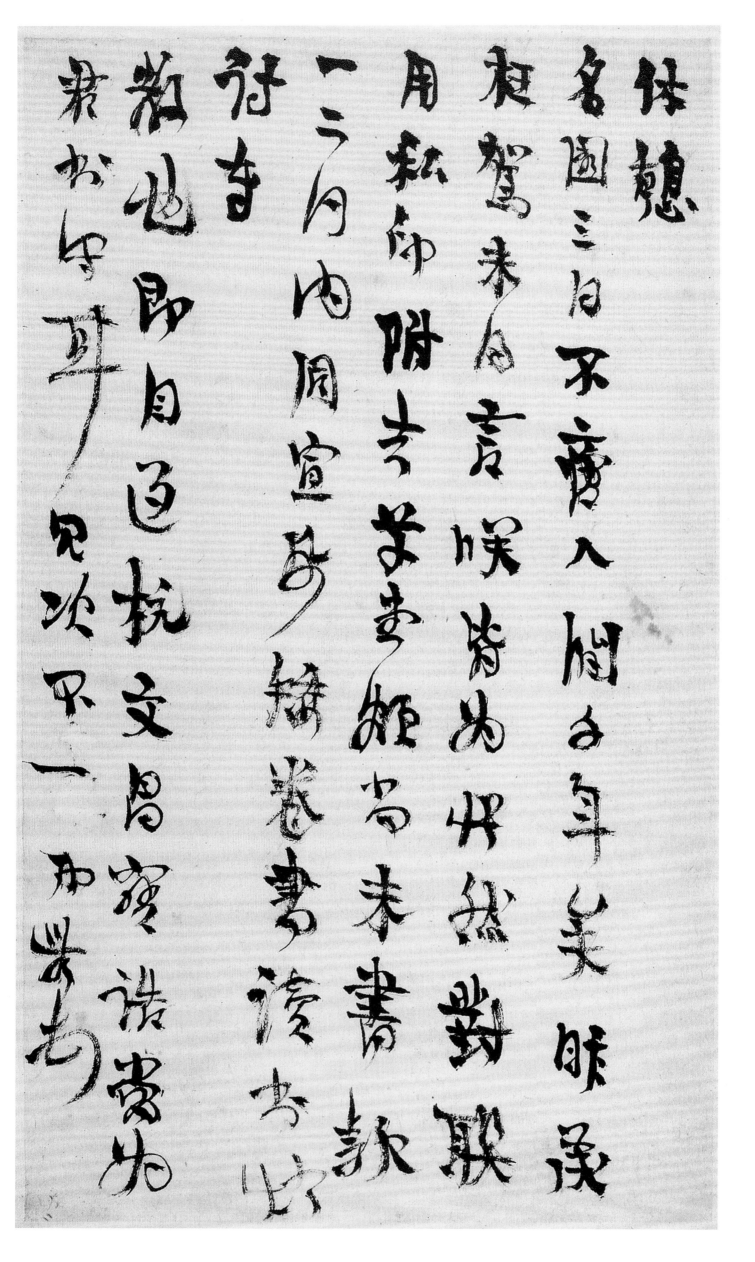

奉書帖　尺寸不詳

休憩。名園三日，不啻人間千年矣。昨承枉駕，未得言咲，皆爲悵然。對聯用私印。附去草堂額，尚未書款。一二月内同宣紙、矮卷書讀書燈詩奉教也。即目過杭文昌寶誥當爲君書寫耳，見次不一。弟農頓首。

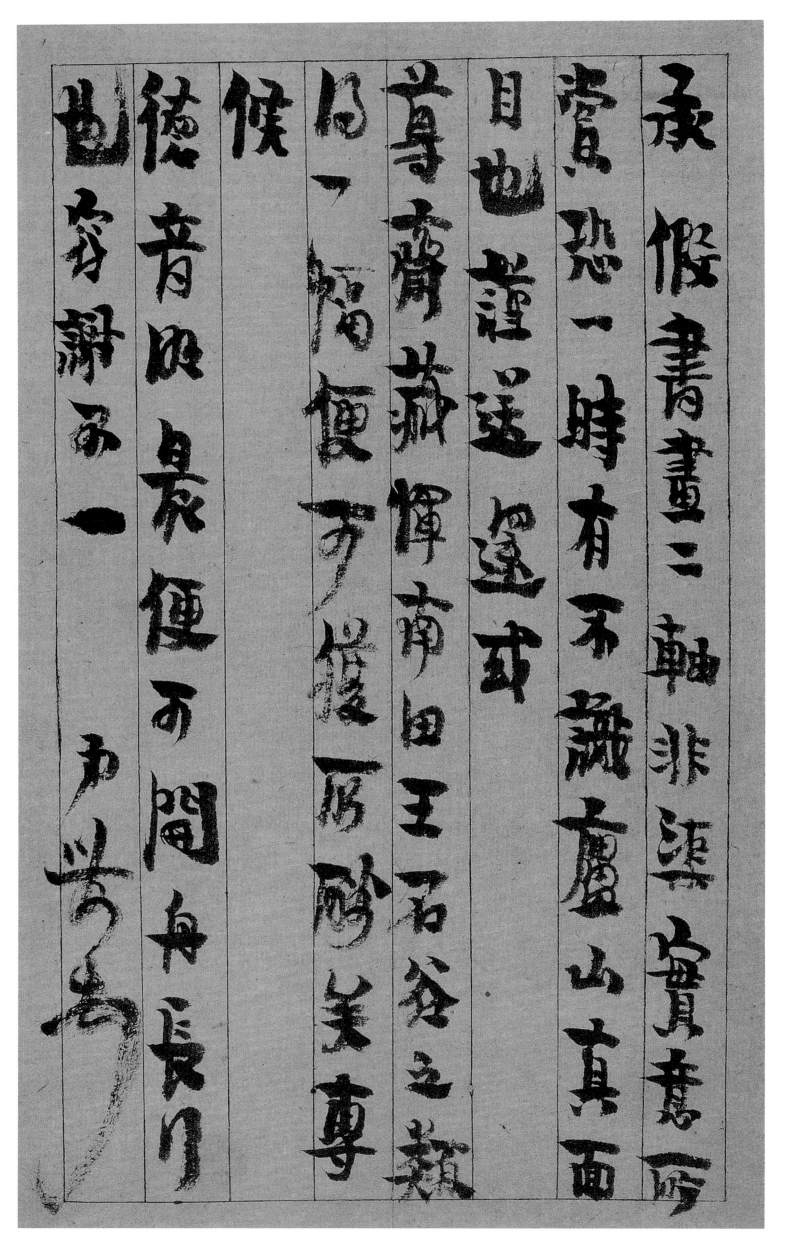

假書畫帖　尺寸不詳

承假書畫二軸，非渠實意所賞，恐一時有不識廬山真面目也。謹送還，或尊齋藏惲南田、王石谷之類，得一幅便可獲所酬矣。專候德音。明晨便可開舟長行也，容謝不一。

弟農頓首。

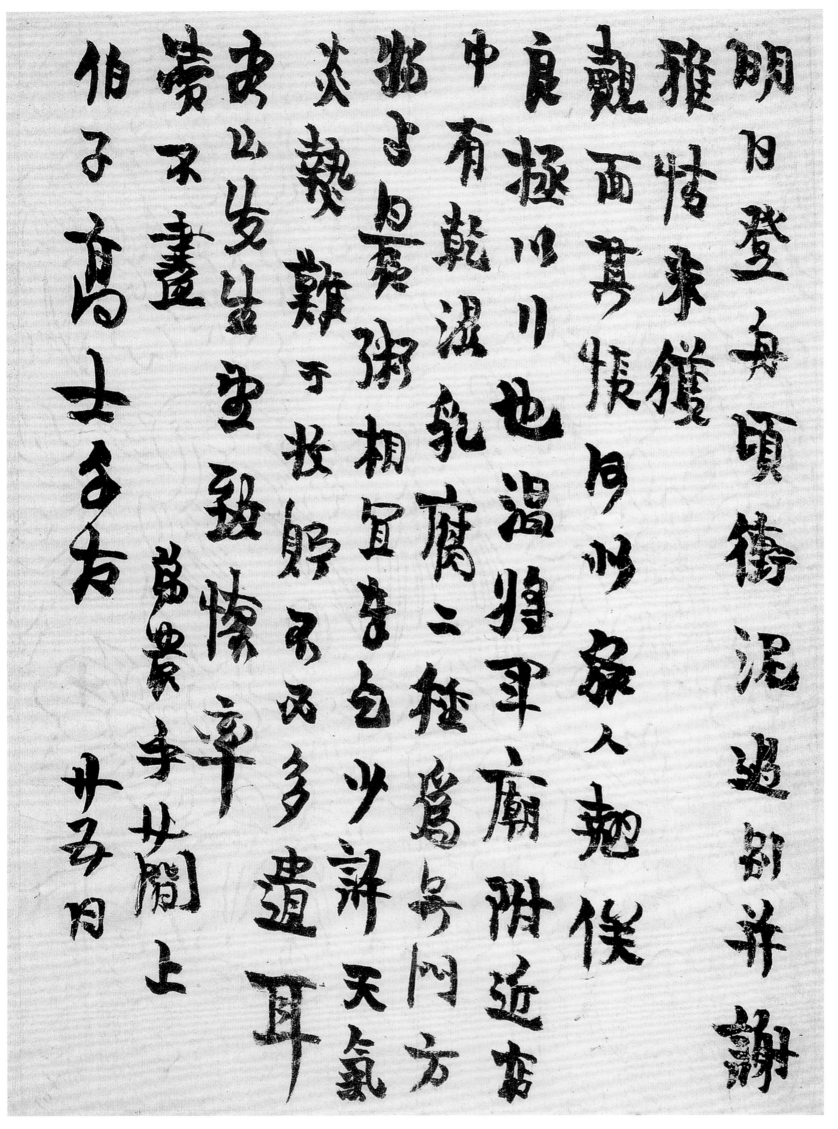

乞乳腐帖　尺寸不詳

　　明日登舟，頃衝泥過別并謝雅情。未獲覿面。其悵何似旅人翹俟，良拯以行也。溫將軍廟附近，店中有乾濕乳腐二種，爲吳門方物，與晨粥相宜，奉乞少許，天氣炎熱，難於收貯，不必多遺耳。客山先生望致懷，率瀆不盡，弟農手簡上。伯子高士千古。廿五日。

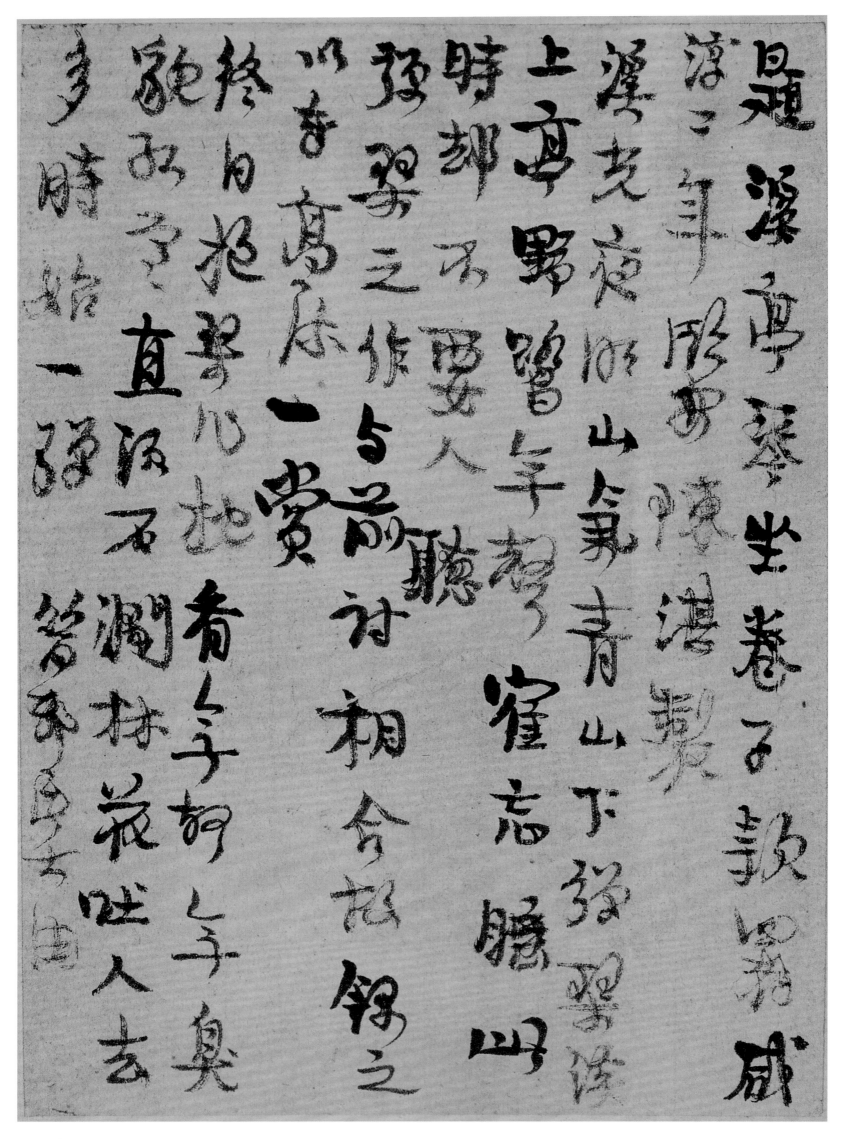

琴詩相合帖　尺寸不詳

題溪亭琴坐卷子，款署咸淳二年，臨安陳湛制。溪光夜明山氣青，山下彈琴溪上亭。野鷺無聲鶴忘睡，此時卻不要人聽。彈琴之作與前詩相合，故錄之。以奉高流一賞。終日抱琴作枕看，無聲無臭貌紅寒。直須石澗林花吐，人去多時始一彈。昔耶居士冉。

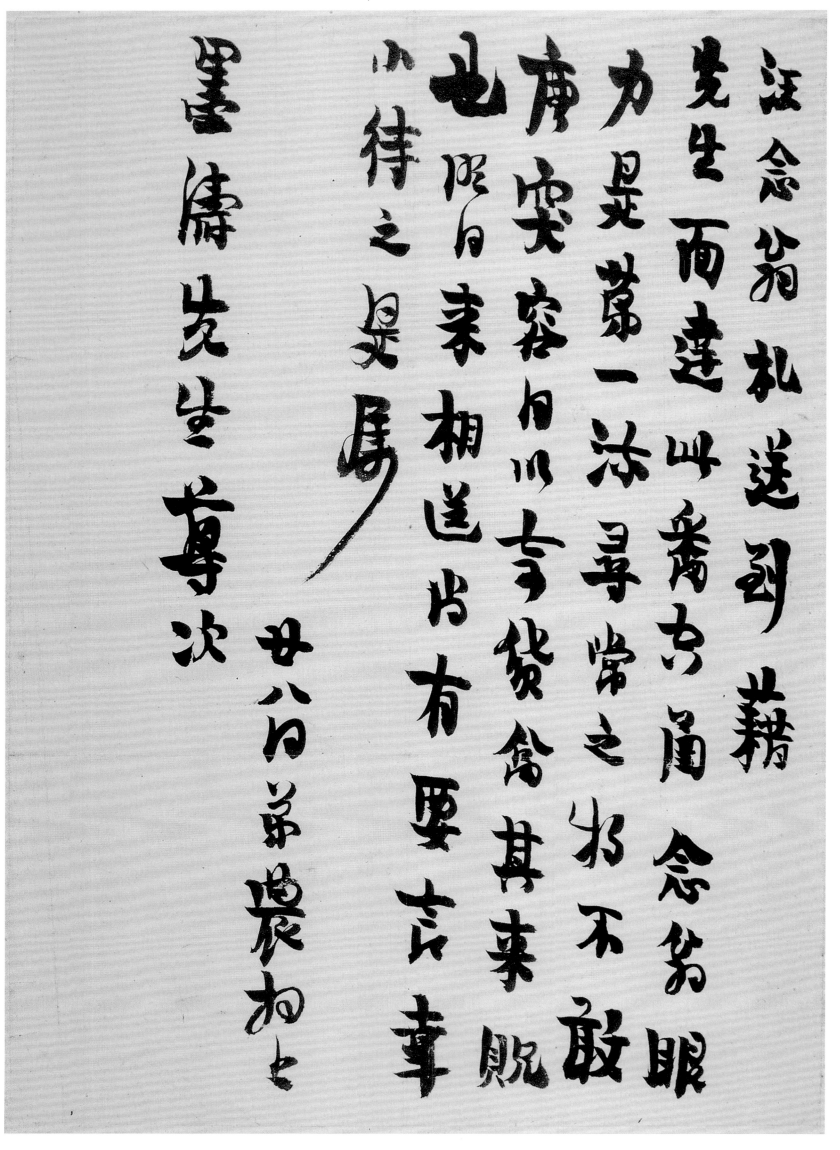

致墨濤先生書　尺寸不詳

　　汪念翁札送到，藉先生面達。此番空函，念翁眼力是第一流，尋常之物不敢唐突，容目以奇貨答其來睨也。明日來相送，尚有要言，幸小待之是屬。廿八日。弟農拜上。墨濤先生尊次。

尊扇書近作奉教。前日見贈蟋蟀，與人相鬥勝負相半。然勝者多也。聞先生尚有祕藏數盆。何不俱以惠我。來日當再作得意書相報雅懷耳。三尾亦俱來更妙。范墨濤先生所藏銅匕一件。望致意借觀須包裹來。庶不損壞也。弟金農拜手。煥老長兄足下。

致煥老書　尺寸不詳

　　尊扇書近作奉教。前日見贈蟋蟀，與人相鬥，勝負相半，然勝者多也。聞先生尚有祕藏數盆，何不俱以惠我？來日當再作得意書相報雅懷耳，三尾亦俱來更妙。範墨濤先生所藏銅匕一件，望致意借觀，須包裹來，庶不損壞也。弟金農拜手。煥老長兄足下。弟金農拜手廿六日。

叢東草並扁額二種書款
并均黃讀書鑑計妙卷取有
一據專乃送遠緣賤體昨多
期蒼美不趙別川教別緒也
後日畢貿舟逛杭
奇今道經可觀書宇鑄本五
以朝解破佛死

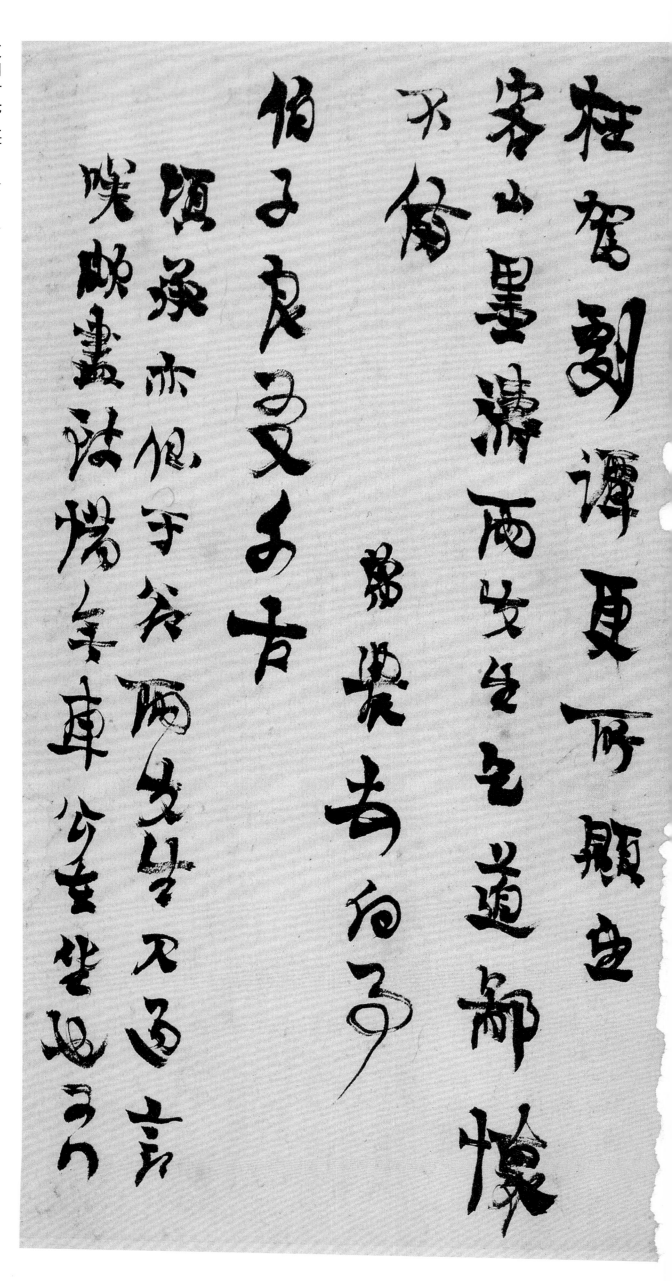

致伯子先生書 尺寸不詳

嚴束草堂扁額二種書款并均州。讀書鐙詩、矮卷、外扇一握，專力送還。緣賤體舉步艱苦，竟不趨別，以聲別緒也。後日準買舟返杭委命，道經可欲書寫鏤本否？明朝能破諸冗柱駕劇譚，更所顒望，客山、墨濤兩先生乞道鄙懷不備。弟農頓首白事。伯子良友千古。頃承亦仙、于爺兩先生見過，言笑頗盡致，惜無軍公在坐也。又拜。

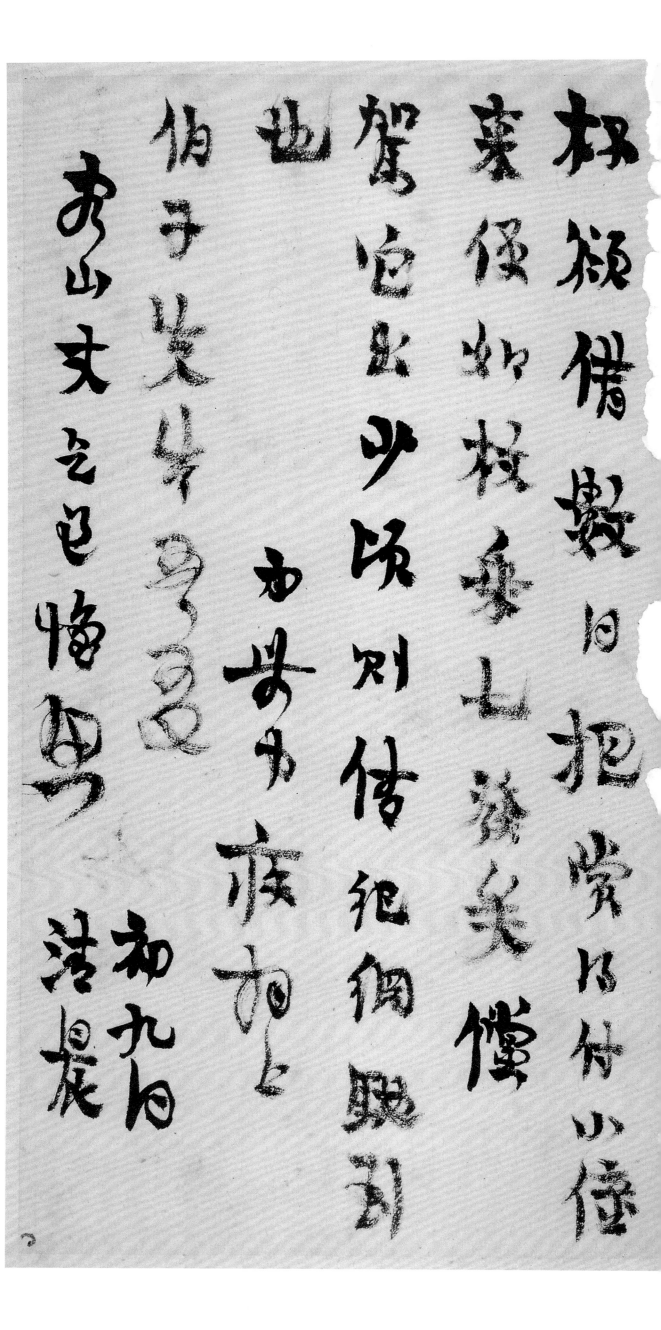

病中乞杯帖　尺寸不詳

已登舟，將開行，而體中煩熱，萬不可支，只得舍舟，仍留好友薄先生所。自知六月伏暑八月冒寒，輒成病痞。病中無所不想，勿念。尊齋所見嘉窰彩龍茶杯，欲借數日把賞。得付小童來。便如枚乘七發矣。倘駕它出。少頃則倩紀綱馳到也。弟農身疾拜上。伯子先生吾友。客山丈乞道懷思。初九日清晨。

已登舟將開川而躰中忽

熱苦不可支忽復捨舟而

好受肖讫生一两自知六月伏

暑八月肖宁輔成病病

病中了西又想已念

尊病既久麦密彩寵茶

念翁學長先生尊次

近祉不盡拳企

月學弟金農自蘭上

李客山先生

不見者八年矣

如在尊齋也

道相思

致念翁先生書　尺寸不詳

携李範先生來，獲接手教，并遺古器二種，故人之情一河深也。并悉稽古之樂，清閟玉山不讓中吳前彥矣。弟戢影江鄉，無以自見。明春擬作廣陵之遊，舟過吳門，當蠲誠奉訪，一傾積愫。典謁者，幸無它拒也。俾械無物顔甲，殊甚。敬候近祉，不盡拳企。同學弟金農手簡上。念翁學長先生尊次。八月廿八日。杭州寄。李客山先生不見者八年矣，如在尊齋，乞道相思。

檐李范先生来撝蔲
手教并
遣古器二種殻入之怅一句淫
也并悉
稽方之母清闷玉山不襄中吴
前考美康黔江鄉年以自見
又春教心廣陵之渺舟己突
阋常饋奉誠奉窈一傾積懷

夏秋去来金闺夏承
深愛盄光病失白章而属
君子之猶嘗曰到悦把門不出
朱兔辯雜以川對入亦要以
味之借奴灵文招揽光墨遷高
慢復復美下羅所数川一
則
起君报光四寄事意以厳

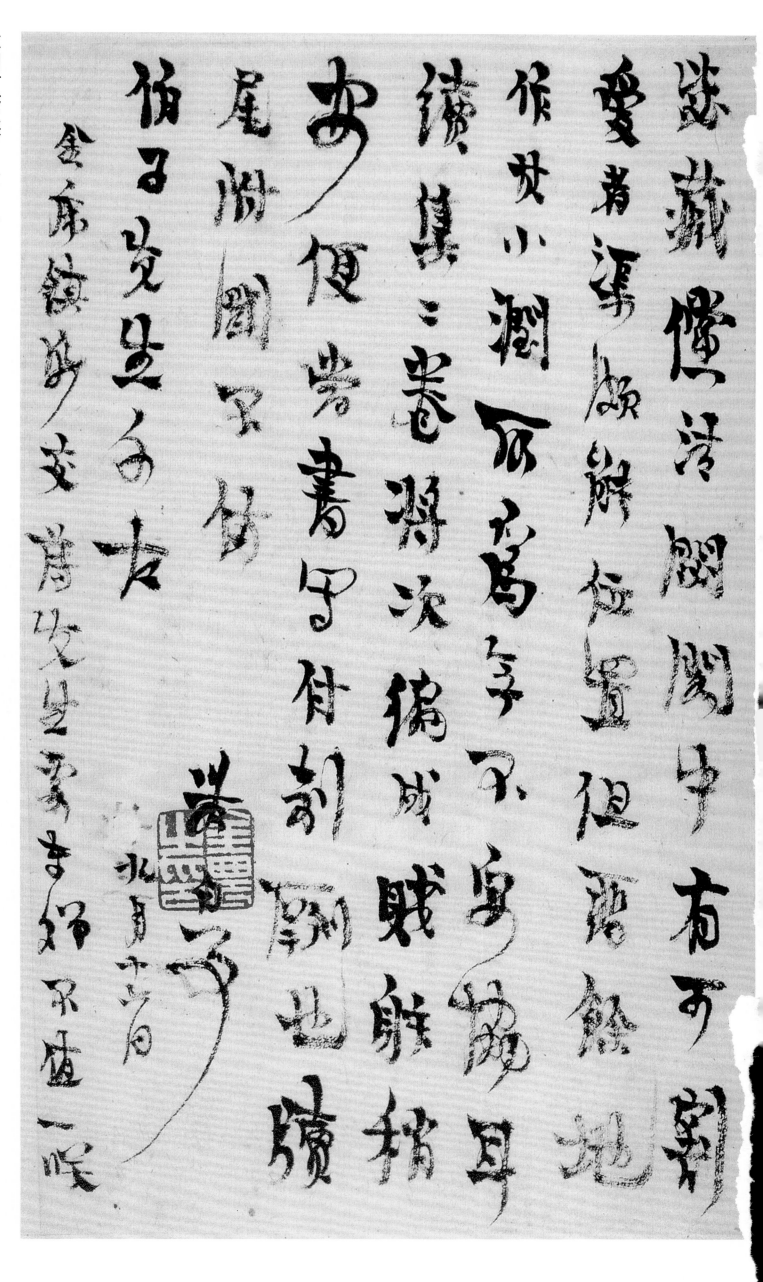

致伯子先生書　尺寸不詳

夏秋去來金閶，辱承深愛，垂老病夫何幸！而得君子之獨賞也。到杭杜門不出，未免蹩蹩以行，對人亦覺少味。今值好友程振老還廣陵，復經吳下，特附數行一問起居。續集二卷，將次編成。賤躬稍安，便當書寫付剞劂也。牘尾附聞不備。農白事。伯子先生千古。九月十六日。金虎鎮紙交薄先生處奉贈。不值一咲。

愛昔小澗，畫二卷，二澗次偶成，賊躬稍安，便當書寫付剞劂。伯子見晏之右。

金虎鎮紙交薄先生處奉贈之一咲。

纔僅四毛服後三載顏有聰
慧恐所以維革累吾以立關之
于弟之尽子之地為人所諸
不可毋身劳附程根出以毋
厭泄
左右望錄而用之彼親屬
下交委為
君之卿人償幼山頑劣可加

致伯子先生書 尺寸不詳

小僮四毛服役二載，頗有聰慧，能以稚筆界寫絲闌。今于弟之居處之地，爲人所讚，不安其身。特附程振翁歸舟獻諸左右，望錄而用之。彼雖屬下走忝，爲君之鄉人。倘幼小頑劣，可加訓督。其用給，量其材質增損之，此時不必計定也。務祈策試留之。臨款無任，顒禱之至。小弟農頓首上。伯子先生尊次。九月十七日杭州寄。

假守吳門者半月奉訪
高賢深慰數年企坐飽食
飽目均兩府之可謂不亦快哉
世兄渾理裝裱往廣陵
奇作題跋并扁對三子微
到章
贈檢校空裹垂鑒旅餐之
謀舟楫之峰顧有里于
校入福秋迢里當懷
君之良聊凡諸朝教諸謝別

下午便行惜待
如曼之助料理一切也束裝
匆遽不及再過申別鋭出
茗亮不備
伯子先生執事
農手簡
廿六日
雨中

致伯子先生書　尺寸不詳

假寓吳門者半月，奉訪高賢，深慰。數年企望飽食飽目，均兩得之，可謂不虛此留矣。廿六準理裝往廣陵，委作題跋并扁對三事繳到，幸賜檢校。客囊垂罄，旅餐之謀，舟楫之舉，頗有望于故人。初秋返里，當償君之良助也。詰朝親詣謝別，下午便行，惟待好友之助。料理一切也。束裝匆遽。不及再過申別，統望慈亮不備。農手簡。伯子先生執事。廿六日雨中。

昨日奉同之李大足獲觀徐
熙梨花法常立幅兼南唐侍
神品也其他奉敕其勢耳
羅陵畫像二軸後勝于前然
非禪月大師筆也日雨中
蔣美見折蘭招飲屋頗村幾
文從同赴故人之責姜不可卻
坐久年生大其天院棋室一人兩
巳源府州興并興十三名兰借用芽
酪其芳勿懷三少泥遠

高李偕徽事

以伯之赴其雅集尚可遲遲

得覽賞

毖藏數種消受

高人清福不淺矣率言不

備

伯子先生有道

客山尊丈乞道相思

二十日吳闇寓樓寄

昨日，奉同之李丈宅，獲觀徐熙《梨花海棠立幅》，真南唐傳神神品也，其他未稱其妙耳。羅漢畫像二軸，後勝於前，然非禪月大師筆也。今日雨中蔣奕兄折蘭招飲，屬弟轉攀文從同赴，故人之意，萬不可卻，坐無生客，其大阮桂宮一人而已。漂府竹輿並輿丁二名，乞借用，薄酬其勞，勿哂勿哂。少頃過尊處偕往，幸小待之，赴其雅集。尚可遲遲，再得覽賞毖藏數種，消受高人清福不淺矣。率言不備，弟農白事上。伯子先生有道。客山尊丈乞道相思。二十日，吳闇寓樓寄。

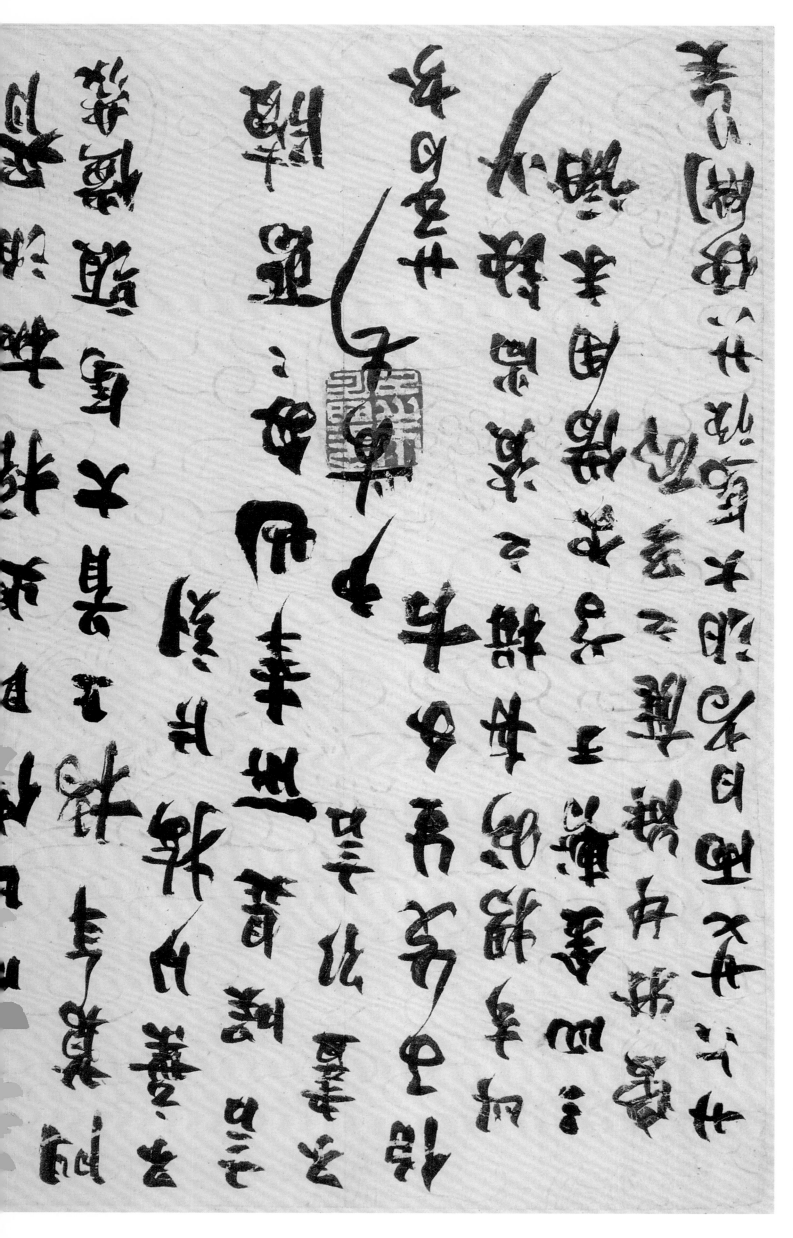

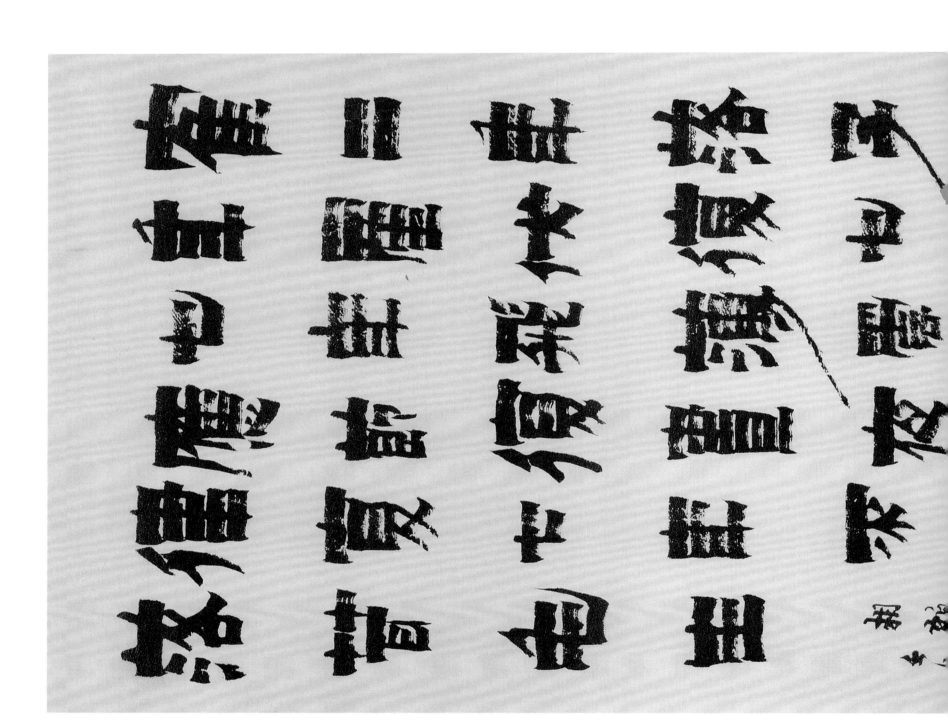

隸書相鶴經軸 尺寸不詳

雀二年落子毛，易黑點，三年産伏，復七年羽翮具，復七年飛薄雲漢，復七年舞應節，復晝夜十二時鳴中律，復七年不令

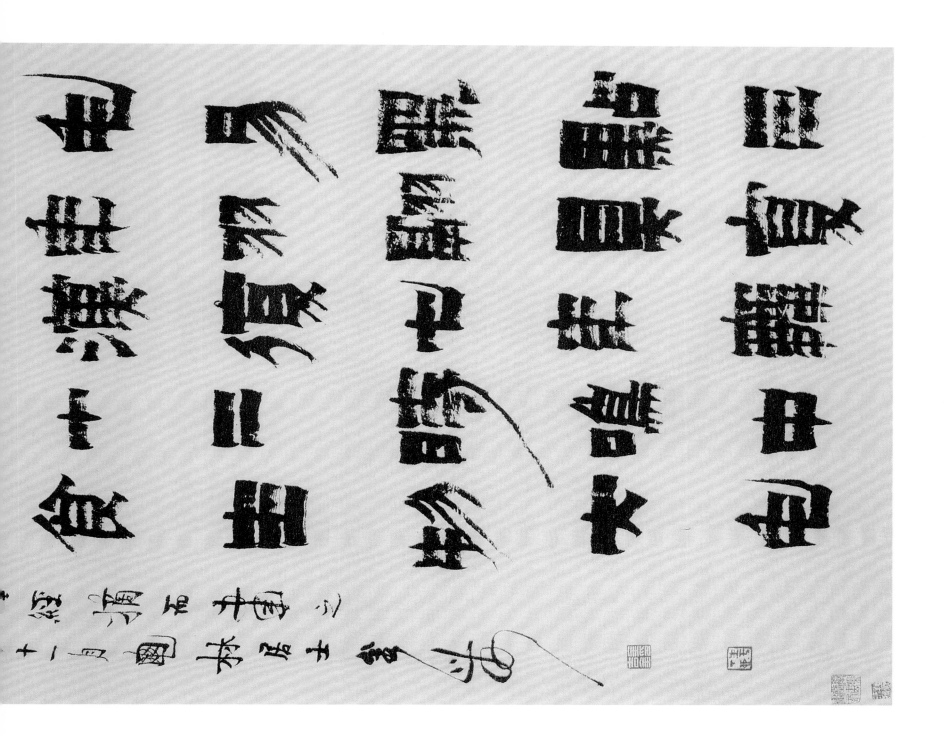

物，大毛落，茸毛生。相鶴經摘而書之。壬申十一月，电林居士金農。

隸書墨說立軸

尺寸不詳

蜀人景煥文雅士也，不詳其名。景煥嘗王璽山寺花樹足以自娛，嘗得墨材甚精，止造五十圓，曰：以此終身，印文曰香璧，蜀中多以為珍。

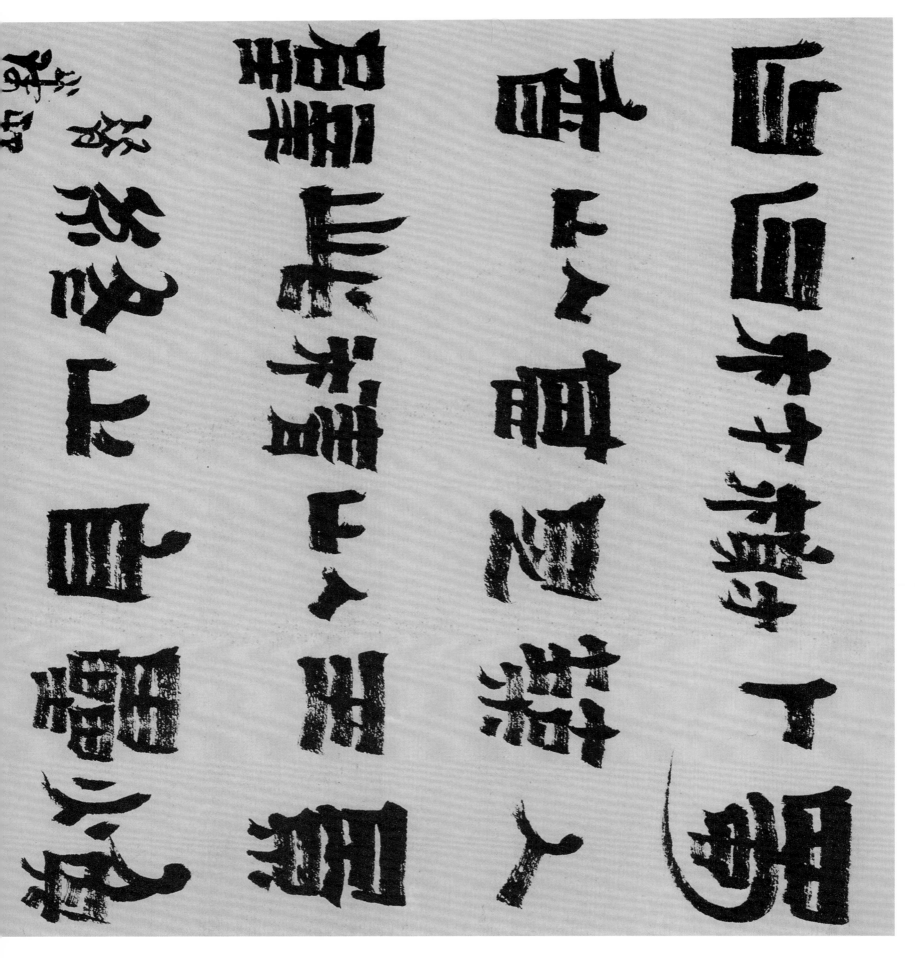

鳥記墨說。　錢唐金農。

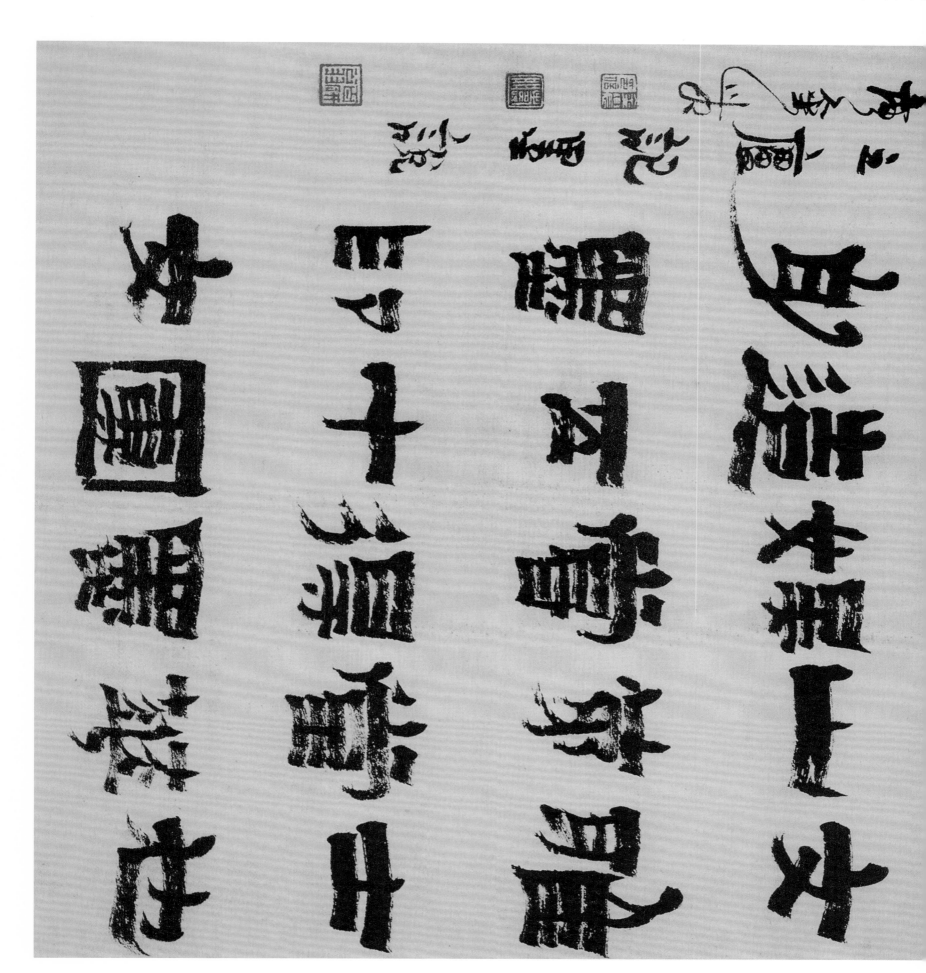

梁楷傳　102.8cm×47cm

梁楷，東平相義之後。善人物、山水。其作道師釋古。嘉泰年畫院待詔賜金帶，楷不受，挂于院內，酒首樂，號曰梁風。

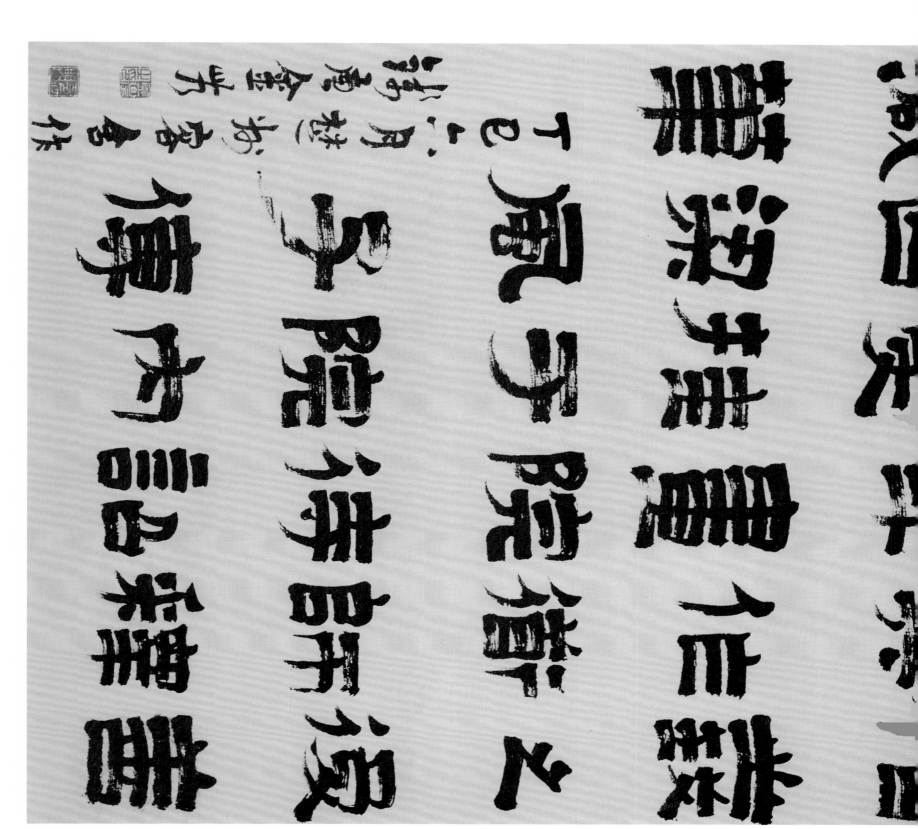

傳世者，謂之減筆。丁巳六月楚州客舍作。錢唐金農。

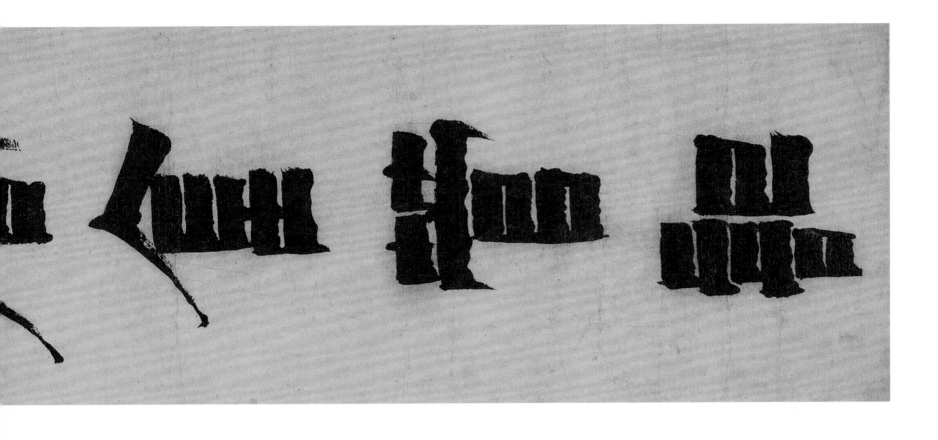

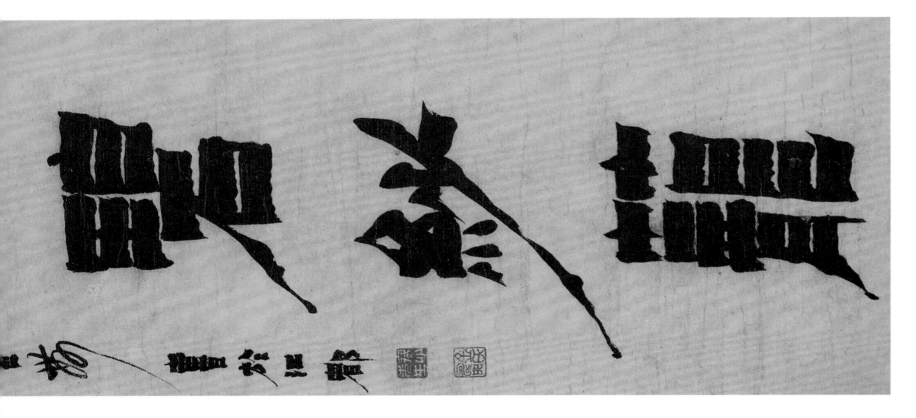

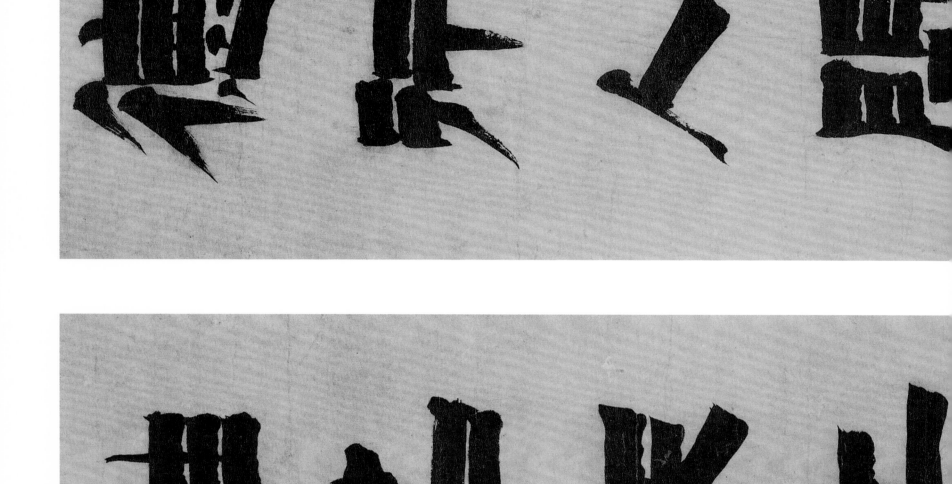

漆書德行姓名七言聯　135.5cm×31cm×2

德行人間金管記，姓名天上碧紗籠。杭人金農書於江都。

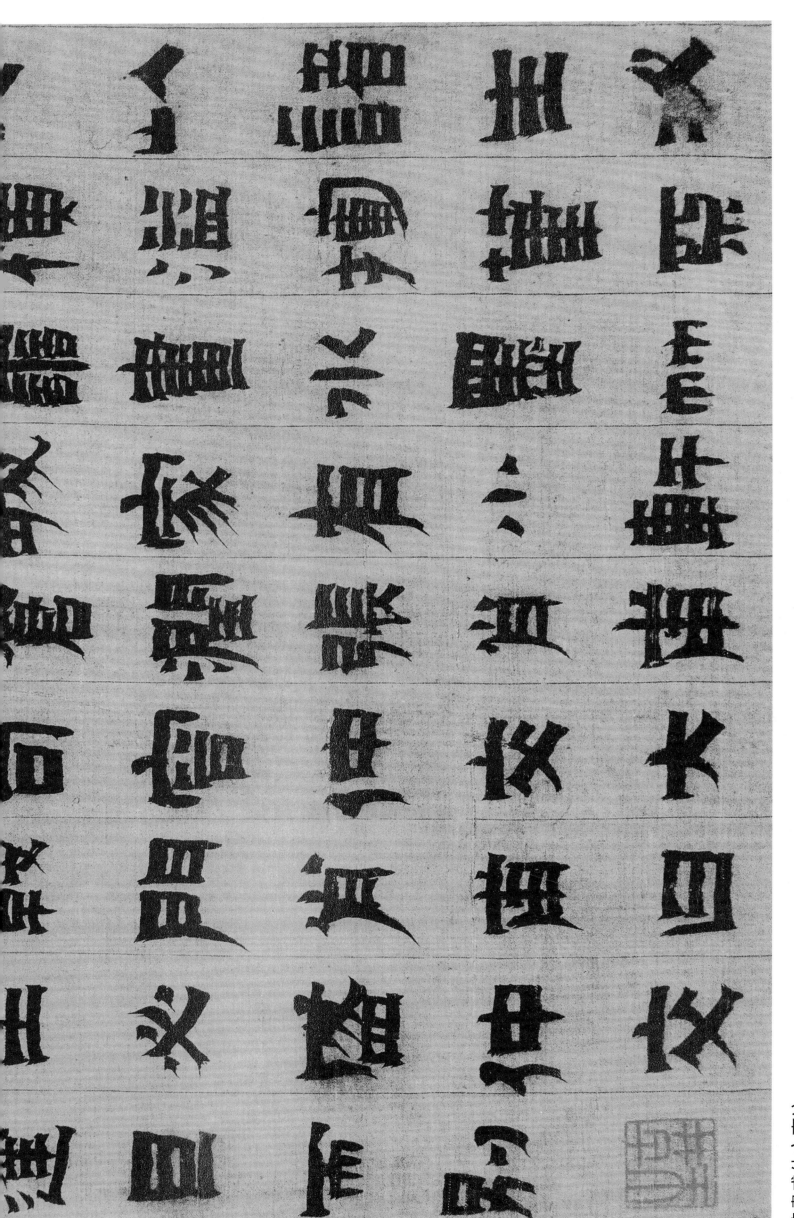

漆書盛仲交事迹 43.2cm×32.5cm

盛仲交，南京人，以諸生次貢于廷，才氣橫溢，揮筆不休，紙盡畫則已，善畫水墨竹石。居近西冶城，家有小軒，文徵仲題曰耆潤。張肖甫開御史臺于句容，搨髹鼓于載門，肖甫曰："安得有此狂生，必盛仲交也。"要人痛飲，達旦而別。

一三

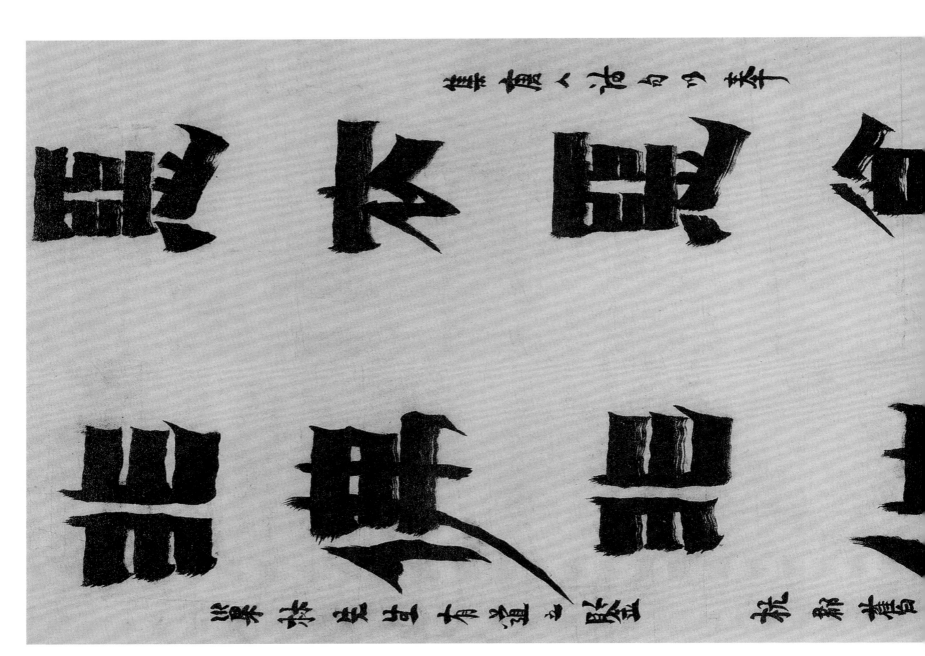

隸書惡衣非佛七言聯　尺寸不詳

惡衣惡食詩更好，非佛非仙人出奇。集唐人詩句以奉。巢林先生有道之鑒。杭郡舊友金農書。

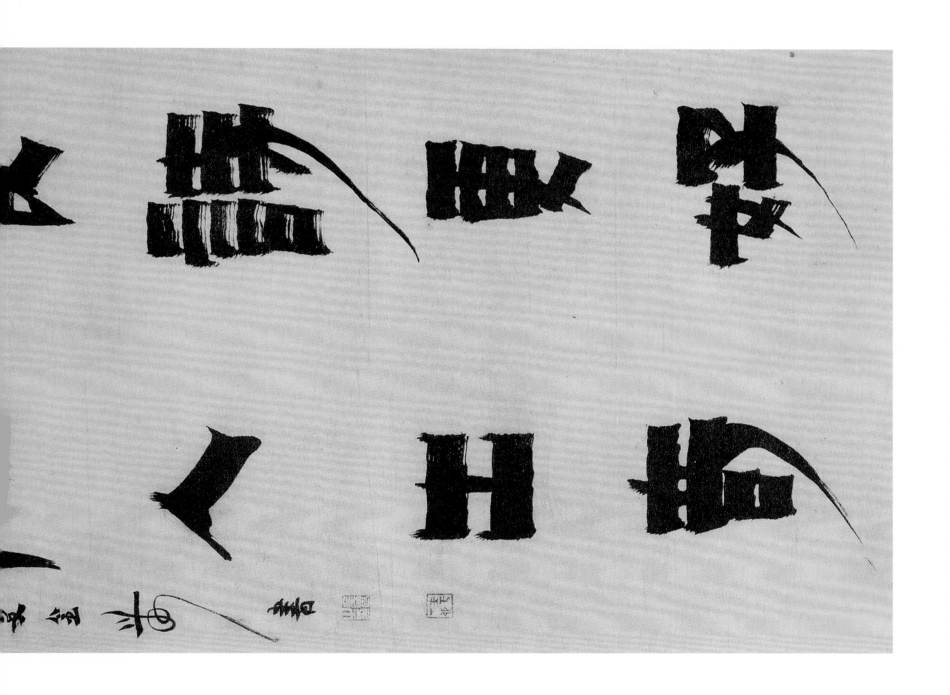

自書詩冊選

錢君匋

尺寸不詳

秋雨綿綿，即東行裝。風雨清晨，名詞擷取王
安石句。身清應自懶，名選。此帽簷影壓眉，二笑
從正甲辰秋少嘉。獨游
此帽影壓眉月清憶塵道，無由笑，
慶土草木蒼。自天往游，因楊渡我。
要知夢移道東來，語前訪楊渡溪。
而今物換，星精甃，吟昌山進訪。
之精閑物合，州僧居士見黃。
閑庭滿，僧士中躝眼中見黃。
志以跡故獨易葉前未別黃。
無由憶，上有躝飛衣亂。
蔵月，有江中躝衣上來。
航筆以紙細尊霜重來上。
無撫，近作曲雲影輕。
然。錄十數花鷺重九節。
錢君匋書，自雲鷺試雨餘杯。
手識以消青嫩首香。
詰那鄉結雨茶。
朝甚茗。

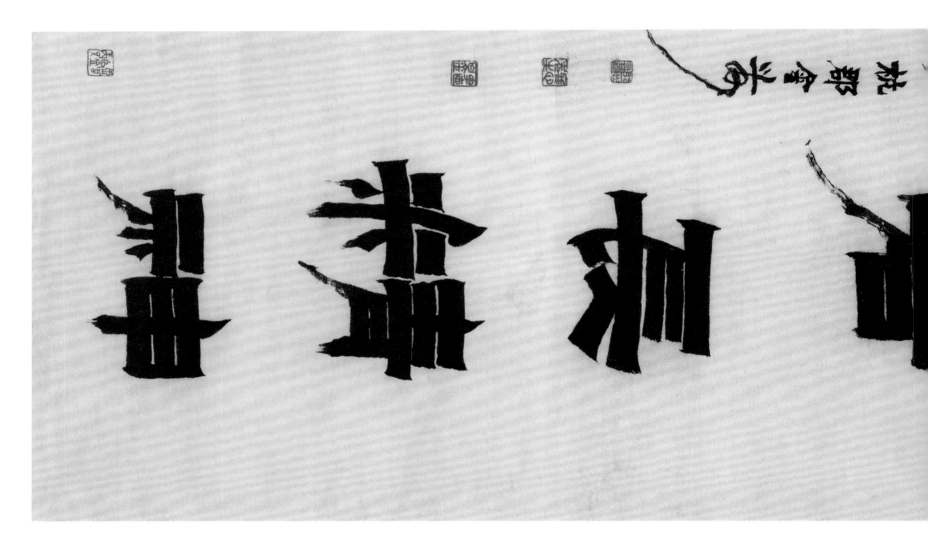

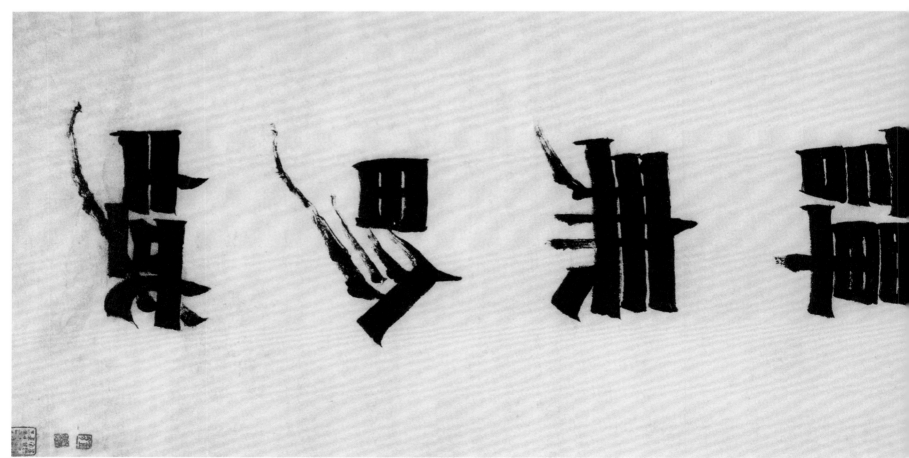

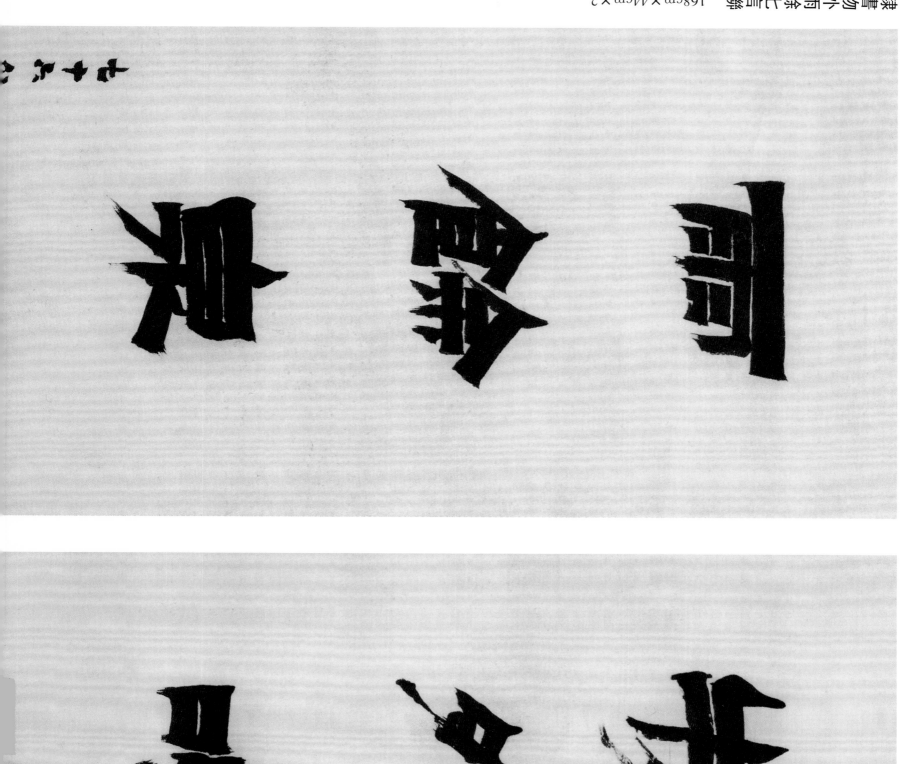

隸書物外雨餘七言聯

168cm×44cm×2

物外咲譚無聽域，
雨餘泉石長精神。
七十六叟杭郡
金農。

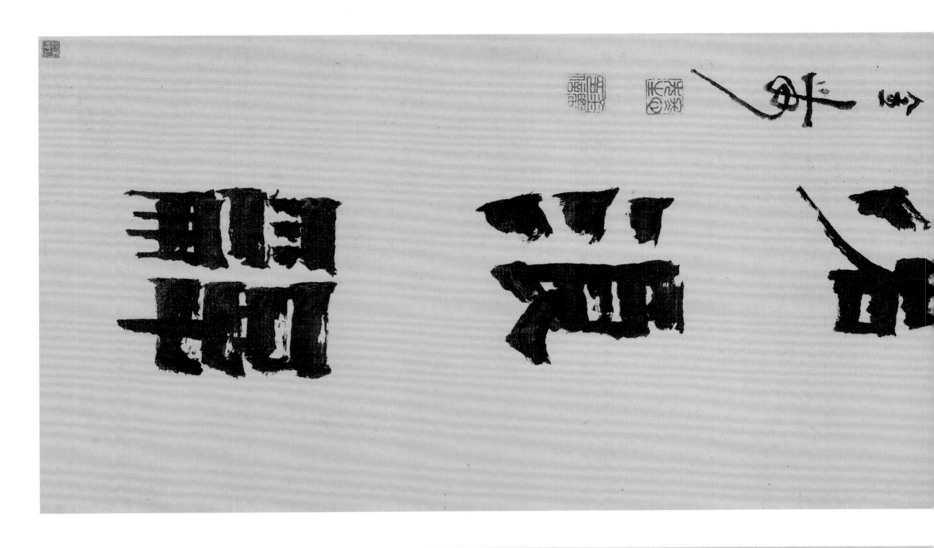

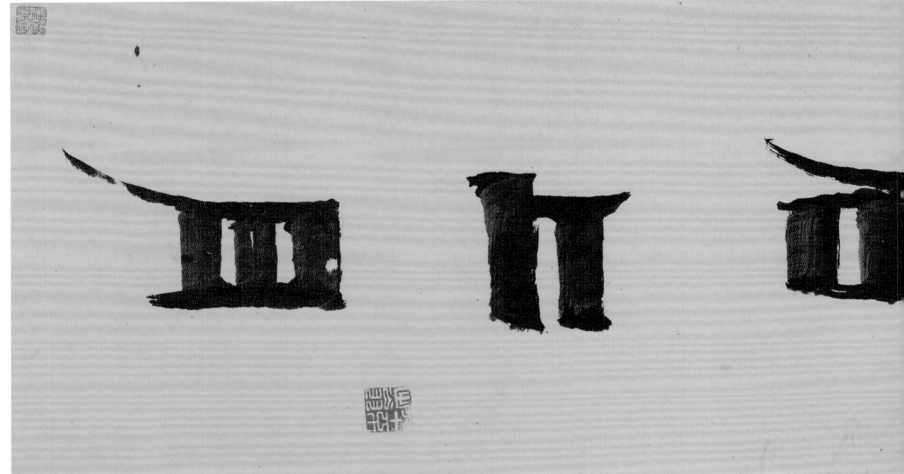

手弄石上月，口吟口念詩
口吟道辭尺寸不詳
浪辭。杭郡。
金農。

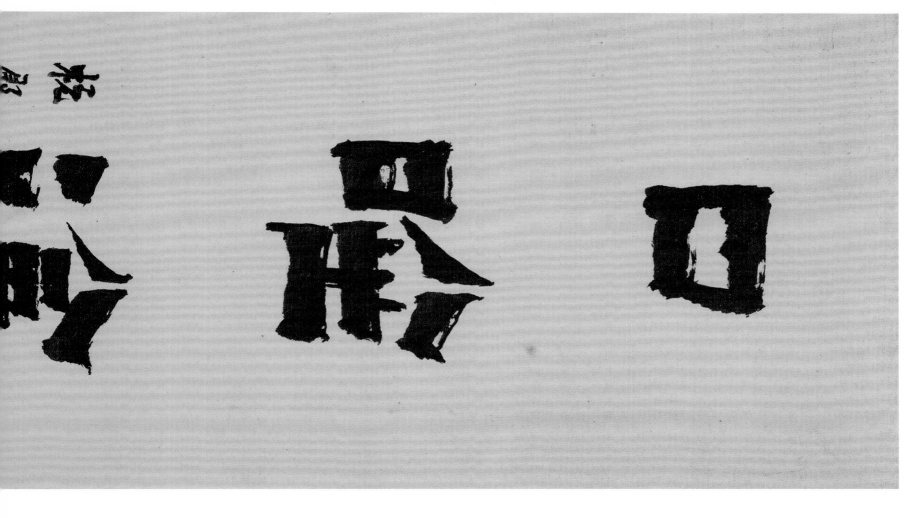

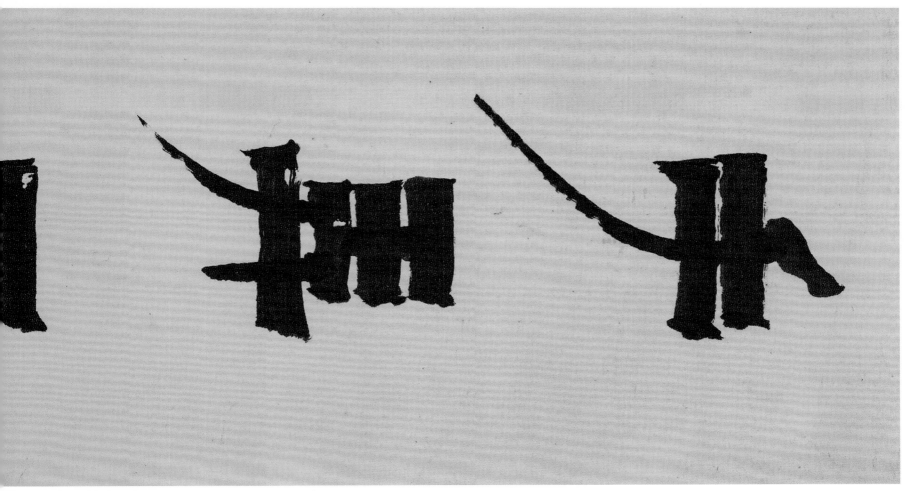

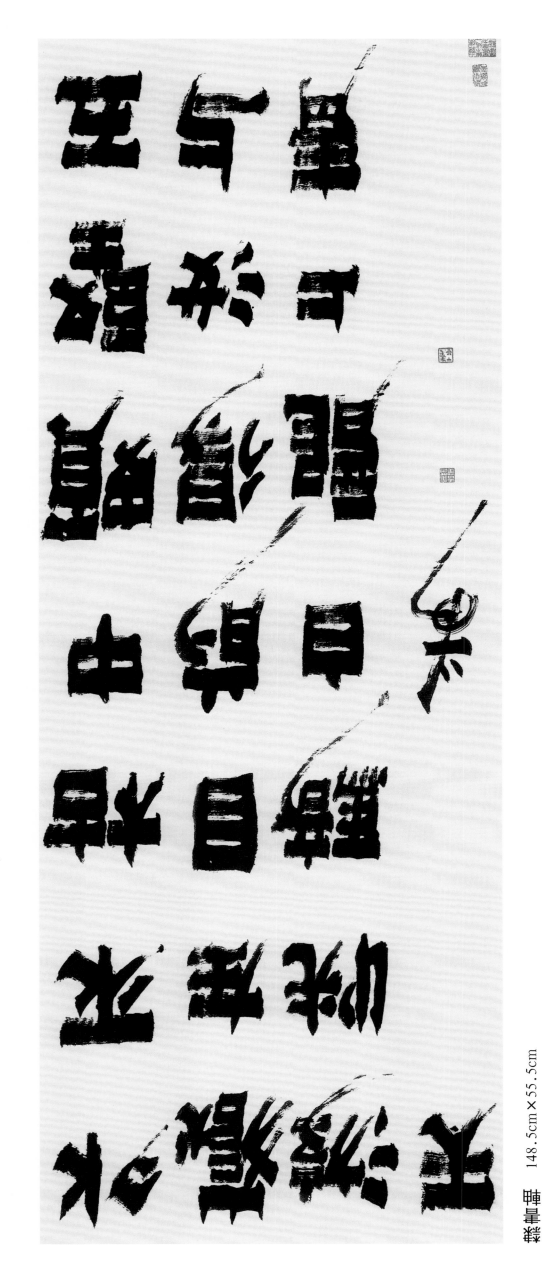

条幅　148.5cm×55.5cm

古人学书，不尽临摹。张古人书于壁间，观之入神，则下笔时随人意。

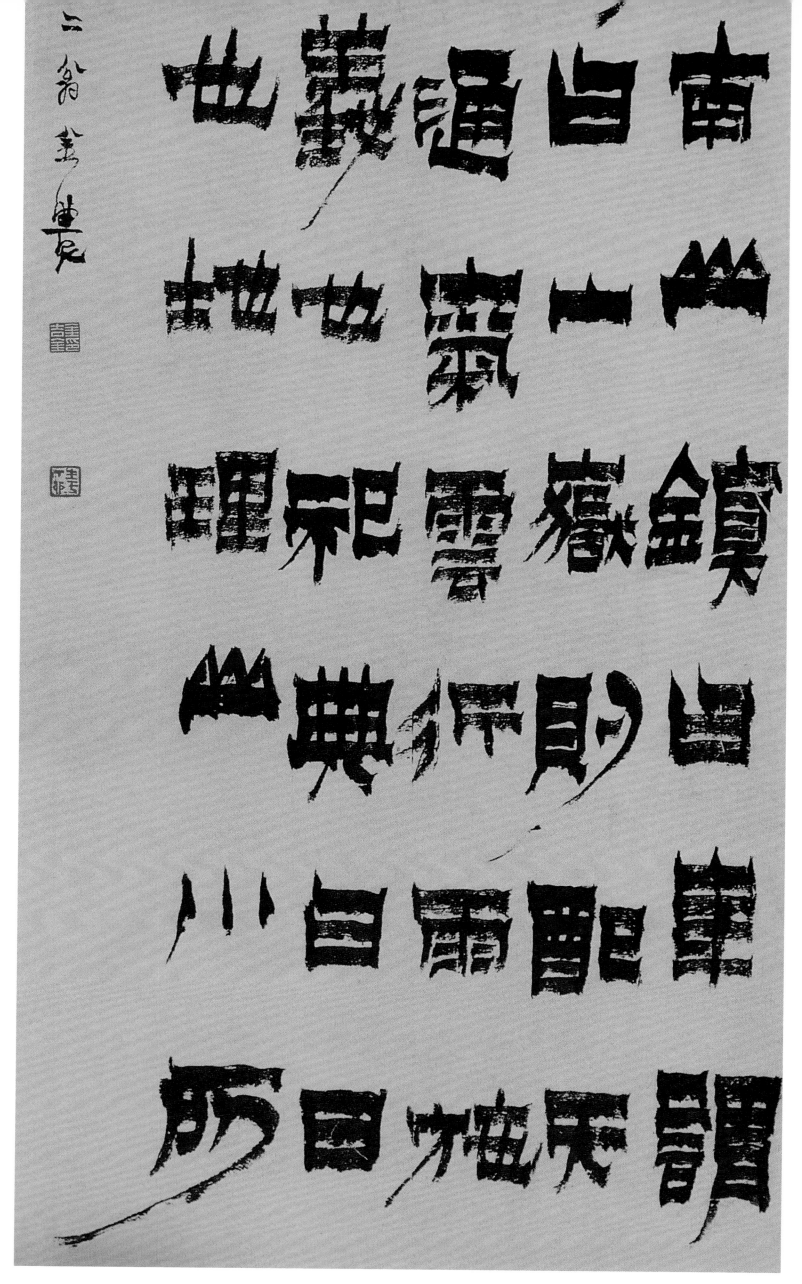

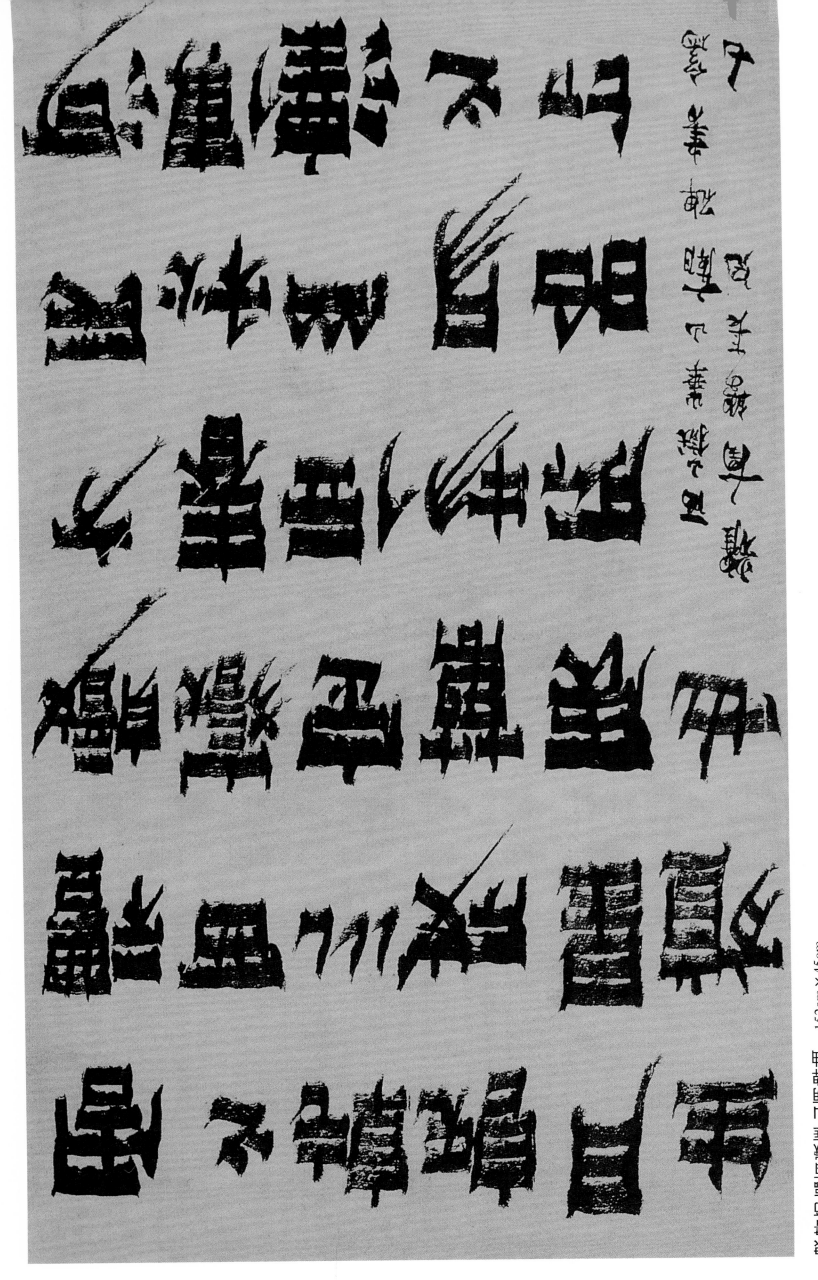

152cm×45cm